老封画画

四季系列

冬 忆旧游

老树　著

上海书画出版社

写在前面的话

　　一箪食一瓢饮，一树花一世景。世间总有很多纷纷扰扰，难得偶有闲心，享受岁月静好。在老树信手描绘的四景绘本里，醉享春花烂漫，贪赏夏树凉风，卧看秋云变幻，静饮冬雪纷纷……生活的步伐不知不觉间慢了下来。四季的花草，朝夕的感悟，有戏谑也有更多的真情。一个饮酒撸猫的性情中人，用笔墨记录下的细碎瞬间，让我们收获了画里字间的小感动，小共鸣，小确幸。

　　老树说：人得有理想，有梦想，甚至得有空想。人不能总是目标明确地活着：人有时候得什么都不为地活着，不像任何人，不像任何说辞当中描述的那样。如果说这样的活法也会有个目标的话，那么，唯一的目标，就是向自己而不是他人证明：我活过了，我像自己期望的那样痛快地活过了。

　　《春·醉花阴》

　　《夏·摸鱼儿》

《秋·梦行云》

《冬·忆旧游》

"老树画画·四季系列"为你在现实的世界中，寻找那份活着的痛快，不必折腰事王侯，不用无端生闲愁，云远天高，相视一笑，这就足够了。

目录

我心
常念远

看着别人的十年重逢

　　人会无端地去相信机缘——比如，你遇见了谁谁谁，在你一生的一个什么时刻。比如，我与这样一个班级的相遇。我为你们上过一些无趣的课，带着大家在海边儿的一个村子里呆过一阵子，说是干活儿，其实有点儿像是组团旅游。彼时大家的容颜恰如秋天海滨枯草中的花儿，开得干净且绚烂，身段儿也摇曳生动。我打一小黄旗儿走在前面，像个花里胡哨儿的小丑，说一些自己都莫名其妙的话。很累，当然，亦很快活。

　　这样的遇见和共同的游走，多少年过去，你偶尔会觉得重要，甚至心中存了感激。其实那只是幻觉。大家要实在地过生活，娶妻、嫁人、生子、置房、买车，一如世间每一个平头百姓那样。梦想是风中之事，过了日子却得紧闭门窗。自窗口玻璃看出去，你会看到外面衣袂飘飘杨柳依依，或许还会看到你自己如花儿乱开的样子，但那不过是你心中的风景，虽说近在咫尺，却已遥不可及。

　　我是一个活在梦想当中的人，在大多数时刻，我觉得自己与这个世界无关。这样的人在他人的眼中是无法活得像个样子的。好在我不大在

乎别人怎么看，怎么想。我只在意我想要做什么，怎么去做。我从不跟任何人解释什么。面对自己之外的什么人去解释他人的质疑，对于我来说是一件极为痛苦的事。这种痛苦在于，你意识到别人在按他的标准来要求你如何活着。从这个意义上说，他人真是你的地狱。

我们什么时候真正地了解了他人？这是不可能的。再亲密的人，你爱的人，你的家人，我以为，这种透彻的知解皆不可能存在。毕其一生，如果幸运的话，你看到的只是你自己的影子。

好在，我已经不再企图让他人了解自己。每个人都是一个黑暗的所在。哪怕你秉烛求索，都不可能窥其堂奥于万一。这样的想法当然是岁月历练的结果，但不完全是。我厌倦了很多的事，众多的嘴脸，有时包括我自己。我是一个在大多数时候都心中绝望的人。在我少年的时候即已如此，中年之时更甚。这样的人，面对无数的少男少女讲课时，会经常地觉得残忍和荒诞。被看作是好的教师，应该是一个让人活得有指望的人，至少，他可以教别人一点儿生存的手艺。不幸的是，这两者我都不是。这让我十年之前心中备受煎熬，而现在依然惭愧不已。

人是要老的。人还要死去。我已经见过了很多的死亡。我的兄长，我的朋友、比我小很多的少年，他们在一个远离死亡的年龄中忽然中断了自己的生命。这些经验让我知道，人在活着的时候相互尊重和敬爱，是一件多么让人欣慰的事。

十年了。远远地看着你们的十年重逢，看着你们正在路上昂扬地走着的样子，真是好看。但这与我何干？我只是借此机会说说自己的一些想法。如此而已。

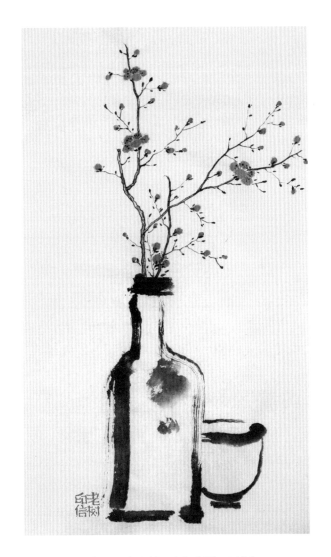

管他发了多少钱,千金难买一日闲。

斜插儿枝野梅花,特向粉丝拜早年。

冰雪已融尽，
衔花立枝头。
春风在路上，
妹子你别愁。

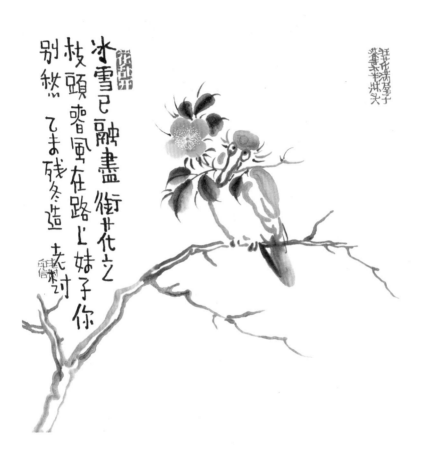

冰雪已融盡 街廿化之
枝頭春風在路上 妹子你
別然 乙未殘冬造 老樹

狂花滿屋子
落幕奉梳头

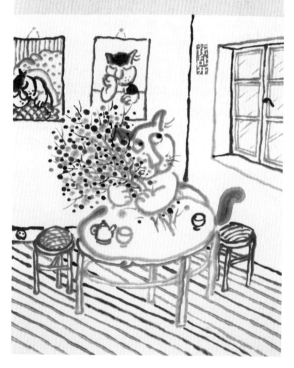

桌上有茶尚温，
大风呼啸窗外。
心中时常想你，
怀里一丛花开。

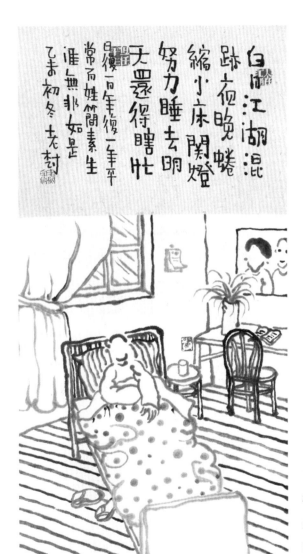

白日江湖混迹，
夜晚蜷缩小床。
关灯努力睡去，
明天还得瞎忙。

雲心乍起

有一花開窗之前
風致最可憐
不羨世間名
但做木中儔
又來年尾造花树

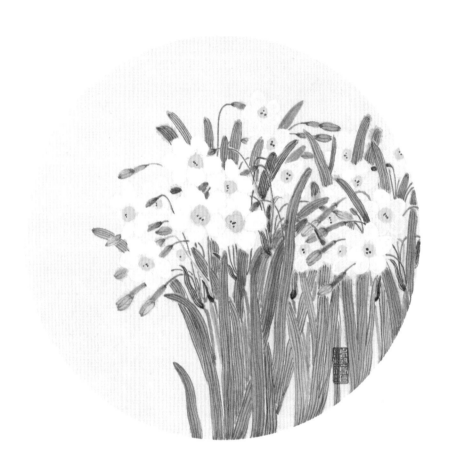

有花开窗前，风致最可怜。

不羡世间名，但做水中仙。

独坐公园里，
一地是寒林。
心中挺温暖，
在等一个人。

獨坐公園裡
一地是寒林
心中挺溫暖
在等一個人

剩米殘山
辛卯冬 赴哈爾濱
於松花江邊所見
歸而抄之 老村

墨忘作起

昨日大雪雪未到，忙到很晚才睡觉。
感觉挺累须进补，准备排骨炖山药。

作为外行吃腊肉，不喜炒到菜里头。

蒸熟切片配白酒，拉上一位好朋友。

早春应作江南游，

看尽梅花，新绿柳梢头。

醉里闲梦小客栈，

酒醒凭栏过云楼。

古人常常说春愁，

无非相思，装作挺温柔。

何如纵身江湖上，

烟雨深处弄扁舟。

犹记乡间小院，雪后日暖风静。

小鸟枝头聊天，看着真是高兴。

繁华萧然落尽，
秋水深处泊舟。
江山一派岑寂，
岁月几度闲愁。

知无以持有，体虚而务实。
眼前花无数，心中一残枝。

最近心生厌倦，常常呆立风前。

盼着万里飘雪，遁入枯水空山。

走出家门不远，就是一条小河。

冬季断流无水，露出泰坦尼克。

有时觉得自己，走到天地尽头。

活着如何继续，似乎没了理由。

月下看红梅，
风中题黄诗。
花开千万朵，
你能折几枝？

午夜

我于黑夜之中停在一个车站。无有所图，只是停下来待着。

人都很陌生。很陌生又都互相关注。于是，午夜时分，黑色空气中，就见人的眼睛明明灭灭地闪。

大概是春天，都穿着风衣，又都互相不说话，只是有人借火点烟。烟点着了，翻着眼看那人一眼，那人装作不知道。于是，一群风衣中的人在黑暗里来来去去，像是出了什么事。

广场很空旷。一盏路灯亮着，光在地上形成一个圆。等了许久，一个白衣孩子扯破喉咙唱着穿过广场，然后一下子就听不到了。路灯依然照着，浑浑噩噩的样子，不知将来怎么着。

并无火车往来。站台上有蘑菇生长，有千万蜥蜴走来走去，爬满钢轨和破旧的车厢。雾气越来越浓重，唯有一疲惫男子坐于窗下，瞧着站台上的一盆死草。

有人坐广场对面的酒馆里吃酒，不时从门口朝广场看去。一挂深红

色的布幌子又脏又湿，在黑夜里懒散地摆动。

雨渐渐落下来。候车室中有三五人在排椅上昏睡。一独眼老人在墙角说着梦话，不时尖声窃笑，似乎在极远处惊喜万分。空旷的大厅里清冷寂寥，一只大翅膀的鸟在黑暗里来回地飞。

一卖花老女人走过广场，凡丢于地上的花皆成脏布。隐约中有人说村里某人家准备出殡，街上贴满白色纸条儿，有执灯笼者来往照应，并说着一些古怪的句子。不远处，有人坐于一座空屋中央用心应和。

大雾渐渐蔓延过来，车站于迷蒙中走远。唯有广场清明异常，有无数执黑伞男人悄悄走进广场，相互都觉得面目生疏。影影绰绰听得有千万人在四围紧张地走来走去，并没有人说话。伞下的人呆立着，听远处雾里有人大笑着远去。

回到候车室，大厅只唯有一个穿雨衣的男人于中央站着，手持一台小收音机，有老人的声音小心告诫他所去的方向。见我近了，他将收音机关掉，看了我一眼，将收音机收进口袋，然后走出大厅，没进夜雾里。唯我一人于大厅中央伫立，听千万脚步声在黑暗里渐渐逼近。

<div align="right">1990 年 12 月于大风中</div>

友自江南来，携赠红梅枝。

新蕊开数点，夜读梅花诗。

养了一盆水仙，
乱花正在开放。
从未修剪整理，
就喜这份疯狂。

一片一片又一片，
两片三片四五片，
七片八片九十片，
飞入芦花都不见。

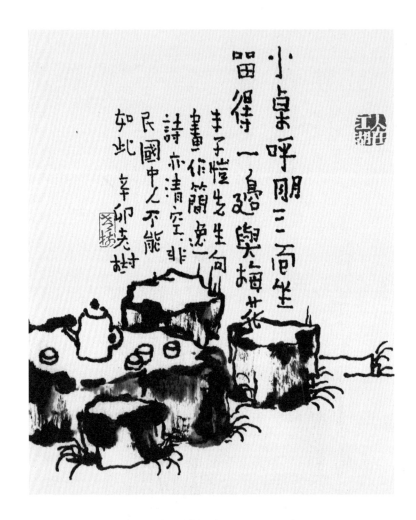

小桌呼朋三面坐，留得一边与梅花。

她说明年才能到，秋风闲坐且吃茶。

又快过新年，听雪落空山。

天天这么忙，画中却装闲。

一树梅花在空山，
我去看她忽然开。
我欲下山花问我，
明年你还来不来？

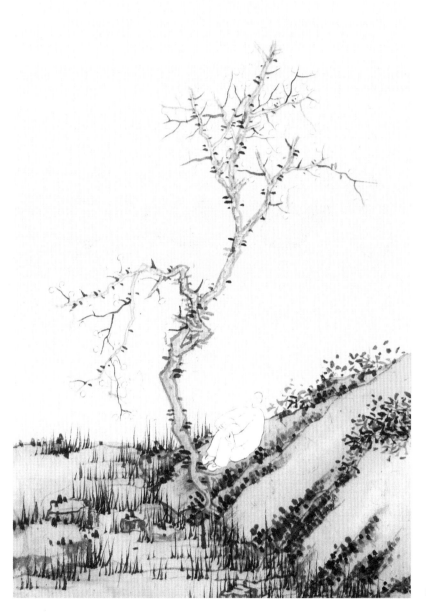

当年风雪天，人都宅在家。

铁炉煮沸水，铜壶沏粗茶。

拌个白菜丝，把酒话桑麻。

早晚浑不记，榛子闲磨牙。

杨花小萝卜，飞刀切细丝，糖醋加少许，
精盐略腌渍，香油三两点，甭提多好吃。
——佐酒妙物！

犹记暮春时节，
残花飘零心头。
夏夜贪看明月，
误在江渚沙洲。
秋来潇湘风起，
红叶落满西楼。
待到西门吹雪，
提刀千里寻仇。

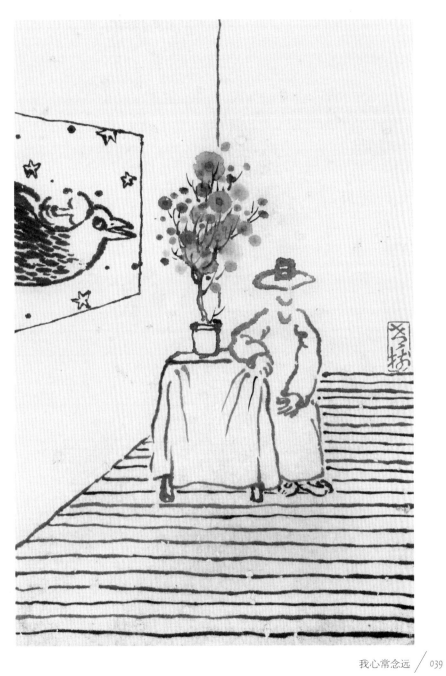

我心常念远 / 039

雨天独自雨中行，纸伞遮面最伤情。
归来折得雨中花，且向卧室插梅瓶。

喜看空山雪，爱读梅花诗。

秋叶纷纷落，心中开一枝。

我坐在这里，我看着那里。

我从人海中穿过，只是为了遇见你。

远山疏林无风，黄昏寒鸦古城。

郊野危岩松下，站着一位书生。

我见犹怜窗前雪，何必姹紫与浅红。

开到荼蘼花事了，多少春心转头空。

无论见到什么，
都是自己相遇。
来年事情再说，
先搂梅花睡去。

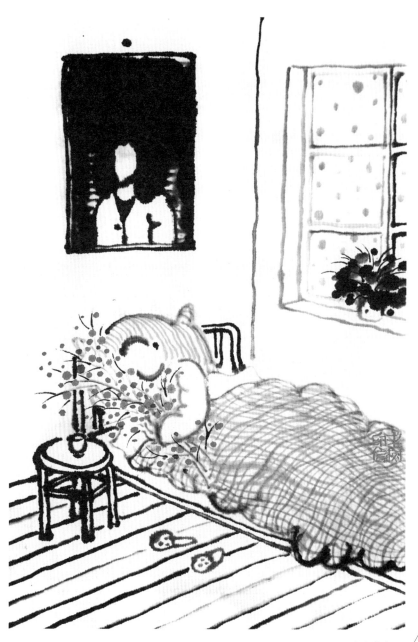

雪停山色寂寂，
风过竹声萧萧。
梦中有客来访，
门前梅花开了。

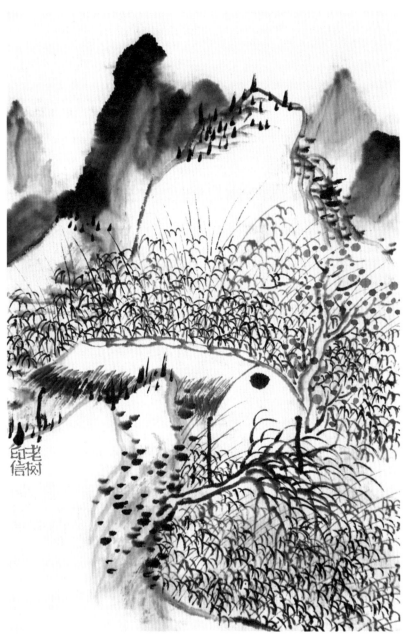

我心常念远，我身恋红尘。

活着总纠结，终究了无痕。

小村没深雪，不见人一个。

也没去上班，都在打扑克。

新年第一站，
组团进深山。
隐者作导游，
看花听流泉。
手机没信号，
ipad 也玩完。
单位派人找，
云烟复云烟。

闻说大雪落江南，未知梅花可耐寒。
朋友说好寄一枝，货到我付快递钱。

西湖好，雪后什么样？

张岱哥们曾写过，未曾亲历颇惆怅，必须走一趟。

晓来一梦寒，起身且凭栏。

夜雨初收尽，残月在西山。

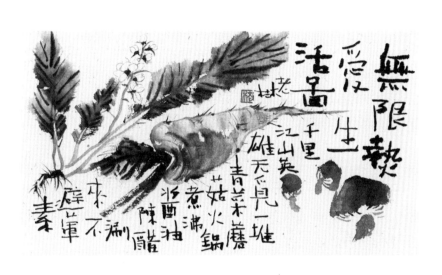

千里江山，英雄无觅，一堆青菜蘑菇。

火锅煮沸，酱油陈醋，涮来不避荤素。

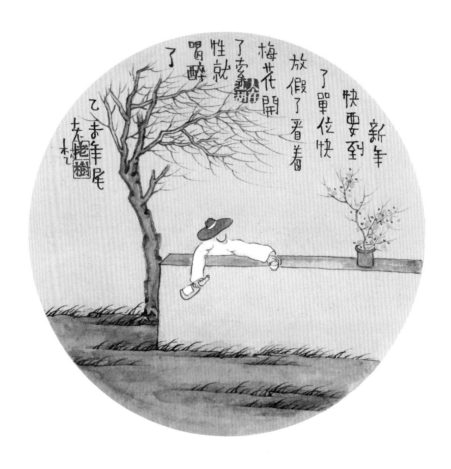

新年快要到了，单位要放假了。

看着梅花开了，索性就喝醉了。

无处
不成诗

不过是瞎忙一气

我一直没有能够成为一个专业的摄影工作者，很大的一个原因是我不可能靠拍照片来维持正常的生活。这是我觉得特别丧气的一件事。能够一心一意地去拍照片是我梦寐以求的，为此我也作过多种努力，包括想调到一家专门拍马屁的大型画报社和一家可以有房子和尼康 F3 的报社去工作。但可能是由于长期在学院中工作，从不坐班，不大适应每天坐在办公室里看当头儿的脸色，也不喜欢国内记者的那种毫无自主性的生活，更不能通过照片过日子，最后还是在这所与我根本不沾边儿的学院中待着。

我曾经想和一些搞摄影的名人交往，希望从他们那里得到帮助；我甚至还参加过北京的两个摄影协会的活动，和一些国内有名的摄影杂志打交道，希望和他们一起利用杂志把一些想法变成现实，但结果却令人失望。这些所谓的摄影家不过是一帮身背几十万元高级相机每天在那里比阔气的人。他们看上去比谁都像个艺术家。他们每年都要去"搞几次

艺术创作"。而所谓的"创作"就是跑几趟西藏，去几次新疆、内蒙古或者云南西双版纳，拍回一些很悲壮、很神秘或者是很优美、很苍凉的照片来。他们从来没有想过他们身边每天都在发生事情，没有想过即使这一辈子只拍他们自己也已经足够了。对于他们来说，摄影的成就就是每年参加个什么尼康摄影大赛，获个什么一等奖二等奖，得一架新型号的相机或者是把照片出成挂历。摄影对于他们来说只是一种身份，让人觉得他们不同凡响。没有人把摄影当作是一种观看和思想的方式，更没有人把摄影当作是他的生活。

1993 年春天，为做一本《艺术家村·号外》的画册，我开始大量接触一些中国的前卫艺术家，发现了另一个极端，那就是有一些太像艺术家的艺术家们在那里过着似乎除了艺术没有别的内容的生活。这种非常做作的、故意离群索居式的艺术家的孤独姿态，让人觉得这些人仿佛被某种东西给控制住了，已经成为一批貌似孤傲不群，到处流浪，其实却不由自主的人。这种不由自主主要是来源于他们的内心，而并不像他们自己说的那样是有谁在压制他们。承认这一点是不容易的，因为这样说无疑是降低了他们这种姿态的价值。问题是这种姿态本身就没有什么价值可言。十年前看过的卡夫卡的小说《饥饿艺术家》中那个死于枯草中的表演饥饿的艺术家的形象总让我觉得就在眼前。艺术家在今天已经有了一种固定的形象，他必有一头长时间不洗的长发，有的还扎一根狗尾巴刷子式的小辫子；一定穿一身肮脏不堪的乞丐一样的衣服；鼻子上架一只末代皇帝溥仪戴的那种黑眼镜；足蹬一双美国大兵的战斗靴；背着

一只帆布做的或者是牛皮做的背包；必能痛饮啤酒，上午十二点后才起床。女的则最喜欢在别人面前抽烈性纸烟，放浪形骸，不拘小节，衣服松松垮垮，散发着一股子怪味儿。他们总是觉得活着特别痛苦，或者根本就是为了在别人面前表现出他们比别人痛苦，好像只有如此才能说明他们活得不同凡响，活得比别人更有价值。他们把艺术看得比什么都崇高，仿佛一生下来就是奔着艺术来的。他们觉得自己是联通上帝与人间的通灵者，担负着拯救芸芸众生的大任。在他们看来，周围平头百姓皆浑浑噩噩，而只有他是一个明白人。这种艺术家看上去总让人觉得像是一个学什么没有学好的三流演员，其实大家都挺忙的，没有人觉得他是个什么人物，而他自己却总在那里认为是曲高和寡。事实上他们的这种姿态不过是想得到人们的无偿赠予，包括用那么一种崇敬的或者是仰慕的眼神儿看着他们。其实，这和一个将自己的大腿锯掉在车站广场上行乞的乞丐并无什么不同。

摄影在今天用来混饭吃或者是用来当作活着的理由都无不可，但不要还没有干出什么就嚷嚷着是在搞艺术，还在那里一味地标榜自己的照片体现了你的什么"个性"。1992 年到 1993 年底，由于工作的关系，我接触到了近五万张 21 世纪以来中国的摄影图片，这段时间的工作让我发现，我们许多人过去一个劲儿强调的个人的创造或者是个性色彩，其实是一种非常狭隘自私的功利观念，它让我们陷入自我中心主义，并对于个人之外的一切抱以漠视乃至敌视的态度。个人的判断无时不在干扰着我们对于外在事物本质的领悟与把握，影响着我们平时活着的心情，

常常让我们得意忘形，不知道自己是老几。我并不认为个人的领悟没有价值，但我相信个人的这种领悟必须与某种神性相融和时才可以显现出更大的价值来。我讨厌那种服务于某种集团意志的摄影家，但那种处处以个人的姿态跟一切人做斗争的摄影家也未必就是一个诚实的艺术家。现在看那些世纪初时中国人抽大烟的照片，日本鬼子杀人的照片，那些二十世纪五十年代拍的宣传新法的照片，六十年代红卫兵们搞运动的照片，都不能用什么个性表现来说明和判断高下。但是，无论摄影家当时是不是一个被愚弄的人，他所拍下的那些事件本身的力量，那些极为强烈的影像，所给予我们的东西仍然比我们看到当时摄影家个人的什么心灵更为重要，因为一个时代的历史远比一个人的独自言语更值得我们去读解和思想。

我最近特别喜欢过去人们家庭照相簿里的那些由照相馆的照相师傅们拍的带有纪念性的，诸如全家福和班级毕业合影之类的照片。这些照片让我感觉到那些照相馆里的师傅从没有妄想过让别人把他当作什么艺术家，他照相的原因只是因为这是他的工作，他要靠他这门手艺来挣钱养活一大家子人。

在我上小学的时候，每到一学年结束有毕业班时，就会见到一个黑瘦而温和的照相师傅，骑车赶来为毕业班拍照。人们都称他"照相老王"，他是我的一个中学同学王玉奇的父亲。在尘土飞扬的操场上，他让大家摆出一个最好看的队形，然后他支上那架破旧的大相机，钻进黑布里去鼓捣半天，再钻出来，一手捏一只皮球，对大家说："大家都朝我这里看，

笑一笑。好，完了！"大家松一口气，说笑着散去。老王将家伙收拾好，翻上自行车，一溜烟就走了。

　　这个公社方圆上百里，老王那时是这里唯一的一位摄影师。公社开什么学习毛选积极分子大会，知识青年到本地来安家落户，某家老人过生日，某家孩子满月，当地新修起来一座水电站，公社书记和来此地视察的西哈努克一起合影留念，公社中学举办运动会，每年应征入伍的新兵临走前集体合影，省里领导来这里看看麦子长得怎么样，长期干旱的某村打出了一眼水井，本地第一次有了三辆东方红牌拖拉机，一位模范母亲生了八个孩子，因此受到公社书记的嘉奖时胸前戴着大红花时的留影，等等，任何一件必须留下照片的事物，都经过老王的手拍摄下来。直到八十年代末，这个公社所有人的身份证上使用的照片也仍然出自他手。他是这个公社范围内四十年来所有值得记录的活动的唯一记录者。我想，如果他保留了所有他拍过的底片，有一天全部做出来，那就是这个地区最完整最丰富的影像历史，而且没有一个人能够超过他。他拍的照片是有关这个地区四十年来的最具有权威性的影像注释。什么福克纳，什么马尔克斯，那些名声挺大的诺贝尔奖获得者们，那些布勒松们、史密斯们，以及那些荷赛得奖专业户们，怎么能和这个老王相比？

　　其实，这种照相师傅每个地区都有很多。老王从来没有想过别人要把他当艺术家来看，他只是兢兢业业地工作，尽量地把别人拍得好看，不要拍出闭眼的照片来。他也从不主动地去找别人拍照，他所拍的所有的照片都是别人上门来找他拍下的。来到照相馆的人们尽可能地穿上好

看的衣服，拿出半是表演半是认真的样子来。而他只是按下快门，冲洗放大，等着大家来取回去，镶在玻璃镜框里，供那些到家里来的客人品评欣赏。

在我们习惯的艺术观念里，这种摄影师被轻蔑地称作是匠人。可是，你敢去嘲笑那些建造金字塔的匠人吗？你敢说人类早期创造的那些你无法企及的艺术珍品不是出自那些无名匠人之手吗？哪个摄影家能做到像老王那样？哪个摄影家敢说他毫无功利、毫无侵犯欲望、毫无自我表现欲和成功欲地去拍过照片？我想没有几个人敢说这个话。当我问到老王拍照片时有没有想过把自己的一些什么想法放进照片里去时，他很奇怪地反问我："是人家来找我去拍的照片，那照片是人家的，我还放进什么想法去？"

我喜欢这种心境，与人和平相处，尊重他人，从不去刺探他人的内心。既不像一些摄影家标榜的那样要去揭示出对象的灵魂来，同时也不去在别人的照片里表现自己。摄影并无与其他任何一件事物不同的地方，一个摄影家背着个摄影包满世界乱转，和一个卖冰棍儿的沿街叫卖并无本质不同。摄影仅仅是你选择的一种活着的方式，既不伟大也不卑微，它是它本来就是的样子，如此而已。在这个世界上，个人永远是渺小的，而人群却可以淹没一切。一个外地的画画的朋友，在当地已经是很有些名气了，觉得有那么两下子，很多人都知道他，于是就卷着铺盖卷儿跑到北京来。可是一下火车他就发现，北京太大了，人太多了，一下车就被淹没在喧嚣的人群中了，一下子就变得什么都不是了。没有人知道你

是个艺术家。我想这种感觉是真实的，比那种整天飘飘忽忽谁都把他当回事儿要好得多。我总觉得那些喜欢表现自我的艺术家都不同程度地患有自恋症，一会儿是自大狂傲得不行，一会儿又变得自怨自艾，优柔脆弱，顾影自怜，老觉得是生不逢时。其实不过是自己在那里瞎折腾自己，就像是一个穿上新衣的女人走在大街上总觉得是有人在注视她一样，其实并没有人关心她在穿些什么和想些什么。美国人卡耐基的一句话说："别人永远不会关心你的事！"我觉得这句话说得好。你干你的就是了，别去想着和什么人较劲，也别觉得你干的和别人干的有什么不一样，更不要觉得你与别人有什么高下的差别。你感觉你做得好，与别人无害，你干就是了。你的摄影就是你的日常生活，你不过是即其所居之位，而乐其日用之常而已。我喜欢中国人看艺术的态度，中国人从没有把绘画摄影唱歌之类的事情看作是搞艺术，中国人只是在过日子，没有什么专业艺术家。如果说有艺术家，那么人人就都是艺术家。这种状况在今天已经难以见到了，但我们却可以拥有这种心境，这种心境让一个搞摄影的人活得和一个平头百姓一样平静、老实，没有特别之处。

瑞典导演英格玛·伯格曼讲过一个故事：著名的卡尔特大教堂曾经一夜之间毁于雷火。好几千人从四面八方赶来，像蚁群一样汇合在一起，在原地重建这座大教堂。这些人中有建筑师、艺术家、工人、乡下人、贵族、教士和自由民。他们夜以继日地一直干到把教堂重新建起来，然后谁也没有留下姓名地四散而去了，至今也没有人知道是谁建造了卡尔特大教堂。

伯格曼因此说，在从前，艺术家把作品奉献给神的光辉，自己却默默无闻。名声对于他们来说是无关紧要的，在他们的内心之中充满了坚定的信念和自然的谦卑。而在今天，个人已经成为艺术创造的最高形式和最大毒害。自我受到的最微小的创伤或痛苦，也会被放在显微镜下仔细琢磨，好像它的重要性是永恒的。艺术家视自己的主观、孤独和个性为神圣。于是我们最后都聚集到一个牢笼里，站在一起为自己的孤独哀鸣，既不互相倾听，也意识不到我们正在互相窒息。每个人都盯着对方的眼睛，却否认对方的存在。我们在原地打转，陷入自己的愁苦之中，以致不能明了活下去的方向。

说得多好！

很长一段时间里，我很喜欢威廉·克莱因拍的那种东西，喜欢他那些超出常规的影像。但后来就不怎么喜欢了，因为我觉得他拍照片时过于夸张了，太戏剧化了。我不喜欢把照片拍得太像表演场景，因为这种方式让我觉得他对于出现在照片上的对象本身的说服力缺乏信心。后来我看到了阿勃丝的东西，我觉得太棒了！她拍照片时的那种平易近人的实实在在的态度让人对于她的照片中的事件有一种信赖感，而且她所拍的影像让人过目难忘。这正是我想要做到的。阿勃丝使用一种最普通最平静的说话方式，在那里讲述一个个最为阴暗骇人的故事，这种姿态接近于我们每天都在经过着的日子。

小时候发生的一两件事情给我留下非常深刻的印象。在我上小学的时候，好像是三四年级的时候，发生过一件事情：一个人上吊死了。上

吊的那间房子在一座废弃的园子里，仿佛从来没有人住过那样的一座园子，里面长满了菜和野草，还有很多树，柴草垛烂成黑色，墙根儿长满了蘑菇，几乎没有人到这里来。那个男人就在这座园子中间孤零零的一座房子里上吊死了。至今我不知道他是谁，叫什么名字，为什么上吊。这些并不重要。那天我们放学后，在回家的路上，有人说：西村的一个人上吊死了。于是我们一下子变得非常兴奋，也不回家了，一起跑去看。当我们走进那座房子时，里面很暗，挤满了人，而且多是些和我们差不多大的孩子。房子很大，中间一道横梁上吊着那个死人，好像挺年轻，二十多岁的样子。我不知道为什么没有人把他放下来，只看到他嘴里塞着一团棉花。那死人身子直挺挺地垂吊下，悬得很高。奇怪的是，没有一个人害怕，好像大家仰头看的不是一具死尸，而是一件什么新奇的东西。人们小声地在黑暗中评头论足，互相探问着一些莫名其妙的问题。天渐渐黑下来时，有人点着灯笼走进来，将灯吊在墙上的一根木橛子上，可仍然没有人将死人放下来。一些大人也挤进来，抬头看着死人，表情平静漠然，仿佛与自己毫无关系一样。

很多年以后，我经常想起这一场景，感到一种莫名的恐怖。我总在想，为什么人们会用那样的一种平淡的心情去望着头顶上那具尸体呢？而且还都是些八九岁的孩子。当时为什么没有人感到厌恶或者恐惧而离去，反而被它吸引甚至兴奋不已呢？这种场景让我感觉到人的内心中其实有一种极其残忍的东西，就像有些野兽总在琢磨着伺机可以吃掉同伴一样。

另一件事情也发生在我上小学的时候。小学校当时在一座大庙里，

隔一条河，外面的街上住着一个年纪很大的疯老太太，每天坐在门口望着大街自言自语、唱歌、骂人。于是我们一下了课就去那里逗那个老太太，还不住地朝她扔石头，故意惹得她大声地叫骂。有时候老师也出来领着我们一起来逗她，直到她声嘶力竭喊不出话来，而老师和我们一大帮孩子却因此高兴得大笑不止。没有一个人觉得这样做有什么不对。许多年以后，我在一部叫作《魔鬼与我同生》的影片中看到了同样的残忍的人、同样残忍的故事和场景。这种事情让我明白，人们在某种机会里会以一种快乐而兴奋的姿态显现出一种狰狞的嘴脸来，在这一刹那间，我们已经与野兽无异。甚至我们还会获得一种残忍无极的快感！这让我感到人最本质的和最令我们自己感到可怕的并不是我们制造出了什么，而是那种永远潜伏于我们灵魂深处的阴冷却又狂热残忍的念头。

这就是我一直想要通过文学、绘画或者其他手段表达出来的东西。现在，我希望用一种最平淡的语气通过照片来说出这种东西。1988年冬天，一个搞戏剧的朋友王勇锋送我一架老式的海鸥DF-1型相机，并教我学着拍照片。但当时所拍的东西主要还是模仿绘画，比如和朋友李晓林一起拍的"废墟"系列，不过是在我干活儿的这所学院里的一片废弃的厂房里将李晓林五花大绑起来制作的一组图片，有些做作，照片过分追求组合关系带来的意味，简直像一个刚刚上大学的人跟人说话时总喜欢夹杂上几个英语单词一样地在那里卖弄。1989年夏天，我开始有目的地拍摄图片专题。1989年的暑假，我都和一个侏儒在一起，专心地拍他。侏儒四十九岁，每天放羊为生，没有结婚，很少有笑容，说话也不多。

他对于我能拍他感到很高兴，因为从没有人给他拍过照片。我拍他的原因其实非常简单，我非常小的时候就和他在一起生活过很长一段时间，那时候我没有任何他比我大近二十岁的感觉，我始终觉得他和我差不多大。我记忆中最清楚的是，他在院子里掏了许多洞，养了许多兔子，他经常要下到洞里去掏那些打洞潜藏起来下崽儿的兔子。那种长得像小孩儿一样的身材和那张苍老的面孔给我极古怪的印象。一个侏儒生活在一个村子里，从来没有人注意他，仿佛这个人根本就没有存在过一样。他活在人们的身边，可他一生都不曾和人们的生活发生联系，他走在大街上，走过人们的身边，就像一个死人一样，我觉得这本身就有一种东西存在于其中。可惜1989年那些照片让一个朋友几乎全给冲坏了。虽然如此，我现在仍然对于这段经历非常珍视。我觉得我开始变得比较老实平静了，开始有点儿明白自己应该怎样拍照片了。

我相信经验对于一个人的影响，尽管我们希望通过思想的行程来超越经验，但其结果却往往没有多大的起色。所以我认为人应该做他可能做到的事情，而不是想做什么就去做什么。很长时间里，我觉得那些热衷于拍摄街头突发事件的摄影家了不起，但后来明白那不是我所要去做的。我不是记者，没有人逼着我去按完快门就走，所以我觉得这也是一件好事。这种工作方式，我从史密斯那里深受启发。我们的生活中，过去与现在，许多事情并没有发生本质的变化，这些事情每天都在发生着，重复着，成为我们生活的必要的一部分，但我们却往往对此视而不见。我们最喜欢见到的是一些所谓的骇人听闻的事物，

一些令人震惊的只在特定的时间中发生的新闻。而我觉得这些新闻并不构成我们每个人的正常生活内容。它们距离我们实际上非常遥远，它们之所以引发我们的兴趣也正是由于这种遥远。我们生活中最重要的内容更多的是由一些琐碎的、无意义的且单调无趣的细节构成的，而不是由一些像奇观一样的令人惊讶的东西构成的。同样，我也欣赏卡帕、罗杰、伯克·怀特的东西，但那种机会不属于我。我喜欢罗伯特·法兰克、德巴东、艾伦·玛克、寇德卡，但却不可能像他们那样去满世界奔波。布勒松的作品平静而谨严，经久耐看，像一本摄影艺术语言的辞典，但我们不可能拥有像他那样的冷静隔膜的贵族般的心情，我们不会去拍他拍摄到的许多画面，我们会认为，对于我们的生活来说，那些画面只是一些无意义的、奢侈的瞬间断面。我宁愿像尤金·史密斯、莎莉·曼那样去拍摄平民的、自己的生活，特别是像莎莉·曼那样拍自己家人那样去拍照片。那样，我觉得是在拍摄我自己，我没有一种像是欠了别人钱一样的不舒服的异样感觉。

　　我相信事实本身的说服力，这也符合摄影自身的伦理规范，尽管在今天什么都可以做假。我讨厌那种貌似高雅、美好的艺术品，更讨厌那些关于美呀善呀的理论。从体验出发，美只是一种幻觉，善也不过是一种伦理禁忌，这两种东西都不是原生性的存在之物。它们之所以有意义，也就在于它们是不存在的，在于它们是处于极远处的理想之域。真正存在着的东西都不会让人感到美好，我希望人们通过摄影看到这一点。许多摄影批评家、道德专家都认为不能让人看到太不舒服的东西，以免使

人失去对于生活的信念。但我认为，人们之所以失去生活的方向，就是因为过于长久地处身于美好的幻想之中的缘故。人们的思想方式长期以幻想式的生活经验为基础，在这条思路上越走越远，最后便对真实之物丧失了感觉，以至于当真实之物出现在我们面前时，我们反倒会感到无限恐惧和陌生。

我就觉得，人的生理意义上的创痛，比什么精神上的悲壮有时会来得更加真实，而且并不是什么低级的东西。在今天，我们缺乏的并不是伪精神的武装，而是对于真实的肉身的感觉。特别是近二十年来，我们在社会学的层面上或者是从文化的角度上谈我们自身谈得已经太多了。我们今天处在一个伪精神产品摆满了大街小巷的时代，我们的伤感、柔情、痛苦和焦虑，一大半来源于电视肥皂剧这样的消费文化产品的教唆和不间断训练，另一半则来源于这种精神垃圾的过剩和堆积。我们已经变成了一种远离了我们真实的肉体的什么伪精神工业机器制造出来的产品。我们相信肉体是无关紧要的，各种主义也告诉我们若为主义而死，什么都可抛。这种东西教会我们用一个夸张的头脑去判断和行动，我们把我们自己放大到不再相信人永远不过是一具肉身的地步。这种人从各类动物中分离出来的高级动物的虚假的优越感，使我们的精神的行程失去了具体的依托。人们开始变得无限空泛、焦躁、永不平静和十分脆弱。一个精神过剩的时代，其实也就并没有真正的精神存在了。已经很少有人能注意到，人类早期那些伟大的思想很大一部分是关于自身肉体存在与消失的思想，这种高贵的精神和肉体紧密相连，使我们在今天仍然感

受到一种神性的力量和光辉。但在今天，当我们坐在聚会的场所里酒足饭饱高谈阔论，在公共场所表现得高傲、优雅、贵族气十足时，其实我们已经变得十分虚弱，不堪一击。一旦你因为肉体的疾病而躺在地上时，总有人来告诉你要挺住，告诉你生命诚可贵，还有比生命更可贵的东西，死不足惜。其实当告诉你这话的人也躺在那里时，你如果也拿这些鬼话去鼓励他，他就会在心里骂你真是一个大混蛋！

人是一个微不足道的东西，和这个世界上的任何东西没有两样，生来，死去，腐烂，你没有必要整天为什么主义和什么事业兴奋得睡不着觉。你也不要成天想着去拯救别人，教导别人。你面临的东西和别人面临的东西没有什么不同。人的一切努力都不能改变什么，正如佛说，凡有所相，皆为虚妄，一切有为法，都不过是梦、幻、泡、影。人又能在这里折腾出些什么呢？

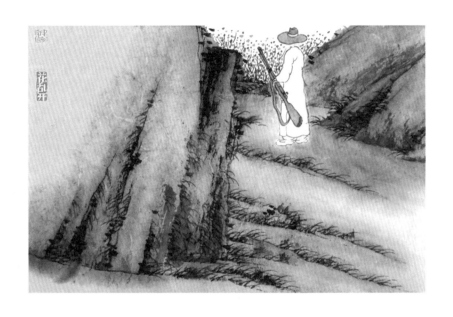

天地虽有四季，身心两重生涯。

你去梦境深处，那里都是梅花。

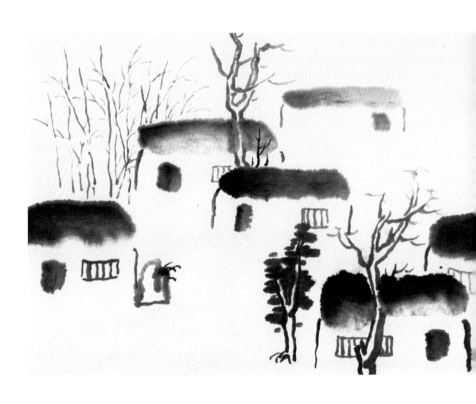

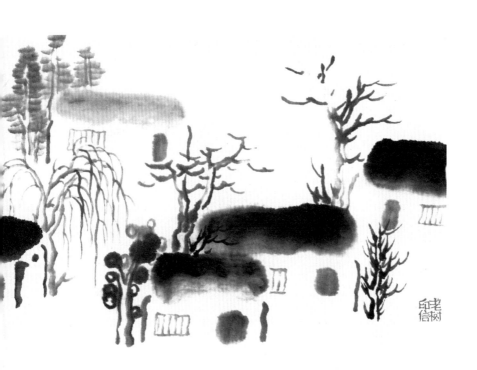

雪深断人迹,风寒折竹枝。

烧松暖新炕,闭门读旧诗。

年后即是忙碌，
纵身无边江湖。
还好春风乍起，
幸有梅花相扶。

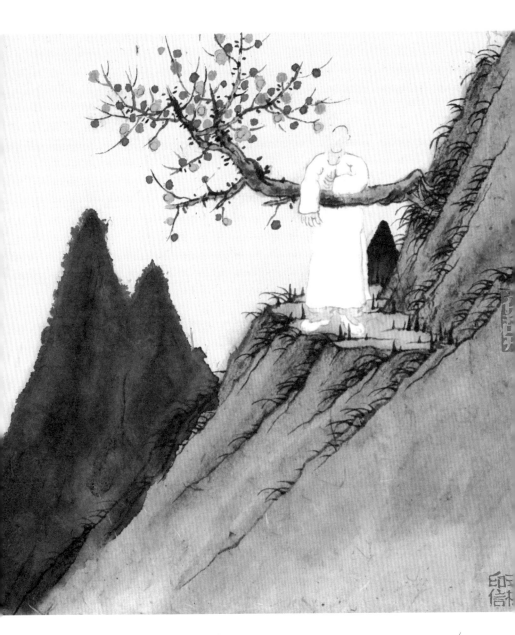

山中梅花开放，我在水边野唱，

说说那些故事，想想你的模样。

哎呀呀！

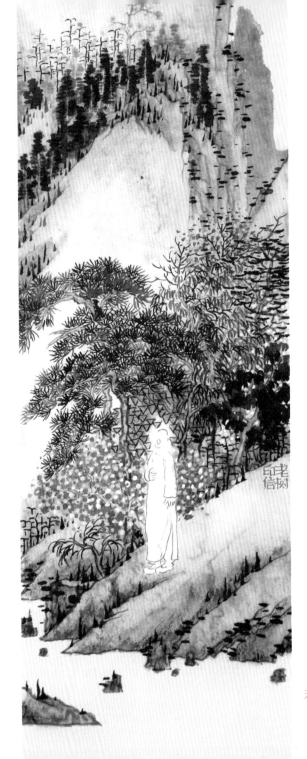

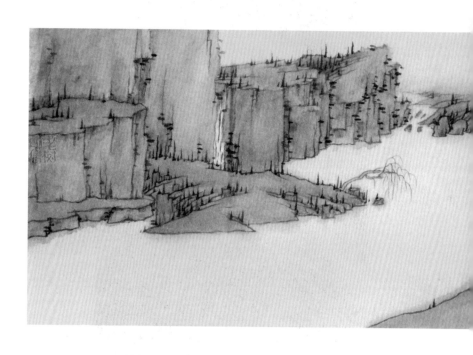

少年游春山，五色染梦乡。

青年入夏山，雨骤风亦狂。

中年行秋山，几树霜叶黄。

老年居冬山，天地两茫茫。

天寒数九，鸟栖霜枝。与猫为伴，吃顿饺子。

长夜漫漫，若有所思。画幅小画，写首歪诗。

虽然天天不得闲，
虽然没挣多少钱，
一家老少都安好，
插束梅花也过年。

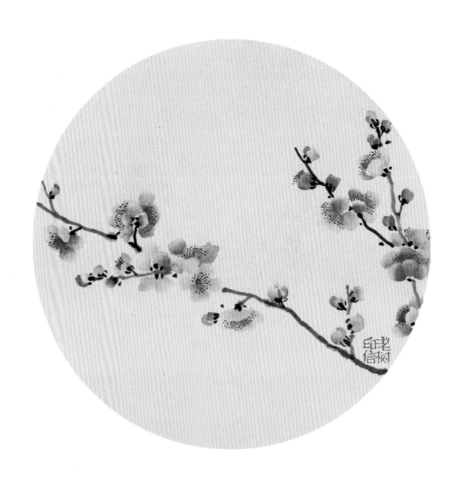

山前深雪里，采得一枝梅。

踌躇在村口，不知送与谁。

谁家轻罗帕，飘落在风中。

西门正吹雪，万里一点红。

年终要写总结，
半天没成几句。
说得好了太假，
写差也费思虑。
要不实话实说？
竟然一时无语。
翻出前年旧稿，
改巴改巴送去。
日子还能怎样？
稀里糊涂继续。

去年老扁豆,今犹在残枝。
你若爱天下,无处不成诗。

平常
滋味

一脱解千愁？

　　总是想去了解别人，或者窥视他人的隐私生活，进而将这种窥探通过网络这样的公共媒体公之于众，以与公众分享这种窥视的收获和惊喜，已经成为当下公众生活当中的一种新的意识形态。这些隐私，特别是名人的隐私，已经成为我们日常生活当中一种特别的营养。尽管从生物学的角度、心理学的角度会给出一些特别有价值的解释，但我更愿意相信这种窥视主要还是一种社会化的意识形态在使劲儿。这就像是女人买便宜货。你会见到不少大款的老婆也会在过街天桥上那些卖零碎物什的小摊儿前停下来看看，还跟人家讨价还价。明知道那些东西没有什么用，也还凑上去瞧瞧。这种样子，与需要无关，而与意识有关。

　　但这还在其次。更要命的是，人们越来越喜欢自我曝光。好几年前，几位女作家就在做这种事。她们将自己的性事，与自己上过床的男人的劣迹一一道来，搞得那些男人灰溜溜的，在那里后悔当初择伴上床考虑欠妥。最近几年更甚，一些新起的猛女索性奋力一脱，将自己的裸照，

甚至是与男人开房间办事儿的照片都发到网上去，搞得前些年那些自曝隐私的女作家们望尘莫及自叹不如，后悔当初没有一竿子把事儿做到尽头，给后起一荐儿小毛孩儿留出了发展的空间。更有一些男人，也将自己如何勾引女人上床的事迹做成花里胡哨动作重复的文字，真真假假，然后发出来与大家分享。这些东西我看过不少，说实话，很倒胃口。

我很想知道这些人是怎么想的，但估计到了一块儿也很难沟通，不会从他们嘴里听到什么有用的东西。我还知道，有很多人也有像我一样的想法，就是想弄清楚他们是如何想的，为此，大家写出了不少探讨性的文字。我也看到了一些。归结起来，这些文字认为，出现这一类现象的原因，大致有如下几点：

一个是社会需要和利益诉求的原因。有那么多人有那么强烈的窥视欲，形成了广大的个人隐私资源的消费市场。所以投其所好，也不用他们费劲了，索性我自己出来说上一说，或者脱上一脱，把文字和图片变成书，自然名利双收。这是一个个人与公众需求互惠互利的关系，符合市场经济的规律。先脱为快，成名之后，再作痛悔前非状，重新做人，从良了，那时再吃正经饭不迟。君不见，当下许多如日中天的明星，早先不都是从三级片拍起？不容易啊！出名要趁早啊！这还是张爱玲同志教导我们的。有道理。而且，事实证明，确实好使。

另一个说法是，这种窥视欲和裸露欲是人的一种本性。生物学的许多研究也支持这种说法。人穿衣服一开始就不是为了御寒，而是为着吸引异性。你看，挡在性器前的那片什么树叶子，哪能挡风遮雨？纯粹是

为了吸引对面的女孩儿（或者男孩儿）看过来。看看现在的女性内衣设计得复杂怪异，你就相信这个说法还真是有些道理。看来，从生物学的角度来看待这个问题，你就发现人的许多表现其实还停留在猴子的阶段。弗洛伊德当年那些玄玄乎乎的怪理论，也主要是在这个层面上展开讨论的。你可以不相信他说的那些话，但作为一个精神病医生，从动物的角度来审视人在现实社会当中的一些行为，然后再设计相应的方案，还真治好了不少人的病。

可人毕竟不是猴子了，猴子如今已经进化成为一个文化的动物了。文化动物喜欢脱光了身子让大家来看，原因不是如今生活好了穿得太多了，而是这个文化有问题——它太压抑人性了。这第三种原因就是在说这个。看看五四以来众多文学艺术作品的内容，说的都是这件事儿。这些年来中国那些有名的导演搞的电影，比如《红高粱》《菊豆》《大红灯笼高高挂》等等，主题都是反封建。这封建也太压抑人了，搞得人人都没有个性，人人活着都不痛快，是可忍，孰不可忍？又正好是网络时代了，想管也不好管了，索性痛快痛快再说。反封建反什么？反的就是那件破衣服！新文化新什么？新的就是这个光屁股！看看，刘海粟当年被孙传芳追杀的那件案子，不就是因为光屁股吗？

这些原因我都同意。但就我看到的状况来说，我总觉得这些自选动作有点儿自我炫耀的意思。而且，我无端地觉得，这些女人很有些自卑。这是我后来看到那个专门暴露隐私大出其名的女作家的照片之后发现的。我要是个精神病大夫，我就想从这个角度来给她治疗治疗，就是

不知道她愿不愿意。

　　这样的女性其实在我们身边就有不少，我就认识一个。其实她长得并不是很难看，性情也不错，但她一直对自己的形象有点儿自卑。三十多了，很想结婚。好几次欣欣然告知说最近要结婚了，但却一直没有把婚给结了。有时好意地问起来，言语当中很有些失落和沮丧。一次，她挺郑重地问我一个问题："和我上床的七八个男孩儿怎么都是童男子呢？"我当然搞不明白这个问题，因为我不能实地考察一下。就是实地考察了，我也不好弄明白，因为这是个比较复杂的生理学问题。但我知道她的意思不是要弄明白这个问题。她的意思只是想告诉我，她觉得这是件值得说一说的事。说这件事的价值在于传达这样一个对她来说非常重要的信息：尽管没有人和她结婚，但她还是一个很有魅力的女人。

　　这样的理解，当然不能准确完整地说明白造成这些现象的真正原因。说与朋友听，他还觉得我这是在以小人之心，度女君子之腹。我对女性没有作过什么特别的研究，这方面的书倒是看过一些，看来看去，不得究竟。就我个人的经验来看，说实话，我觉得与女性相处不是个简单轻松的事情。以我这小人之心，度这些女君子们肚子里的想法，当然是度不出个名堂。但我的想法是，自个儿的事，还是限于自己知道也就行了，没有理由，也没有什么必要与他人分享。好了，自己内心当中快活着，过着一种只是属于两个人的隐秘且内在的幸福生活，不挺好吗？不好了，自己多琢磨琢磨，问题到底出在哪儿。顶多了，与几个密友有点儿交流，经验上互相吸取一点儿，也是为着回来两人更好地相处。处得不好，可

以分开，用不着男的像个受气包女的跟个怨妇似的。

但与外人交流有一定的危险，就是，说着说着就大发了，就什么都公开化了。再交流多了，听别人的不同经验介绍（这其实未必适用于自己），看看这方面的书，再在网上看点儿如何与男人或者与女人相处的理论指导性文字，往往会更找不着北，还容易把事情扩大化、复杂化了。男女在一起，基本上是个靠直觉简单相处的事儿。上升到理论的高度，像现代经济管理学那样的来管理男女关系，有个清晰的理路，有些实施的步骤，还要争出个高下对错来，麻烦就大了。

有人说了，你管那么多呢，人家愿意脱，法律又管不着，你操那份闲心干吗？以我的意见，如果许多事只在意违不违法，这个世界也太过粗糙了。法律恐怕只是最后的底线。到了快动用法律的地步，这事就已经严重到没有什么意思的地步了。我们现在总喜欢拿法律说事儿，要建立一个法制的社会，指望着用法律来解决一切问题，看上去好像是个聪明人想出来的主意，其实是将人事往无趣的境地当中逼。生活的许多细节都在法律之外的。在这个法律管辖之外范畴中的许多事情，也是不能乱来的。这些事情，恐怕还得靠自我的禁忌，或者说俗一点儿，还得靠道德的自律来限制。道德是个很难受的词儿。过去被说得滥了，几乎已经变成了个不道德的什么坏东西了。所以现在人们不大愿意提这个词，怕让人笑话。但它却实在是个很重要的内心界限。比如你不能像两条狗一样在大街上当众乱来吧？这构不成法律问题，但好像很少有人会这么干。网络其实也是条大街，你在屋子里乱来，然后声色并茂地把文字和

图片发到网上去，虽然警察不能抓你个现行，其实已经与狗在大街上乱搞差不多。

前些日子，在一本杂志上看到一篇学者写的文字，谈到了这个底线问题。他说：大家都知道，图书排行榜是有相当强的导向性的。排行在前面的图书，在大多数人眼里，就意味着是一些好书，值得大家买来看看。在欧美一些国家，谈色情的图书卖得也好（这让我有一种我们的朋友遍天下的踏实的感觉）。从销售的角度来说，和我们一样，也都是名列前茅。但这些图书却不能列入排行榜。原因就是，就这些国家普泛的道德标准来看，这里面都有一个道德界限和价值判断的问题。不把它们列在其中，就意味着从道德的角度看过去，这些销售量巨大的图书是不值得重视的。所以你可以买去自己躲在家里看看，这是你的权利。甚至你有与常人不同的性取向、性爱好，只要没有伤及他人，构不成犯罪，也没有人会管你。但是，不提倡。我们呢？一本《我的妓女生涯》（我记不住准确的名字了）高居排行榜之首若干月之久，这就给人不少鼓励的幻觉，搞得很多人挺兴奋，还以为这个国家开放大发了！这就有点儿没有底线了。我同意这位先生的说法。

但也看到有人出来振振有词地说：女人自我曝光，说明女性的自觉意识的觉醒，说明女人终于翻身做了主人，具有了独立的人格和掌握话语的权力。我觉得这有点儿瞎起劲。说实话，女性在什么地方觉醒我都接受，比如说受教育的权利、工作的机会、薪酬的多寡、参政议政的权利、等等，都成。如果说她和我有什么关系，感情好与不好，昨晚在床上具

体都干了些什么，今天一上班就逮着同事说上一说，我就觉得自己像是在脱了裤子当众表演。

如果说女人受了几千年的压迫——书上都是这么说的，我可以大致相信。但这只是个整体且笼统的说法。将几千年的女性生活史压缩成一个状态，形成个平面化的结论，然后要我们相信，这让我强烈地怀疑说这话的人的动机。想想看，如果这种结论，这种女性备受压迫的数千年的历史一下子转化成了你身边某一个具体的女人对男人的复仇烈火，一上床，或者一和男人在一起，数千年的历史屈辱当下的反抗意识千仇万恨反正什么乱七八糟一起涌上了心头，刹那之间，她想起了裹小脚儿的老奶奶，想起了曾经屈居三房的外婆，甚至想起了吕后武则天李湘君小白菜窦娥赛金花小凤仙再加上李铁梅小常宝白毛女，看着身边的男人就火从心头起恶向胆边生，我想就是个铁打钢造的男人也消受不起。

我过去总觉得男人背负着过多的历史负担社会责任道德纪律，现在看来，女人也是不轻松。于是男男女女在一起都弄得很焦虑，好的时候不多，总有点儿像是替古人和别人的一套狗屁理论在打架。其实也不为着什么了不起的大事儿，可闹顶牛的时候，两个人心里都各有一群古代的现代的当代的什么人站在一边儿瞅着起哄，还指指点点，弄得你不打都不成。结果呢？打来打去，旁边的人在一边评头论足闲磨牙，两个人却早已是头破血流了。这样的日子，怎么过得下去？

研究女性主义的一个专家克里斯蒂娜·霍芙·沙茉丝（Christina Hoff Sommers）早早就看出了这个毛病。20世纪90年代初时，她在她的

《谁偷走了女权主义》(Who Stole Feminism?) 一书中就认为，女权主义者不过是在将一切社会的问题归结到男权中心主义的理由上去，结果发动了一场旨在粉碎父权制的"性别的战争"，导致了女性群体向男性群体的整体复仇。这也包括像那些女作家动不动就把自己的那点儿破事儿抖搂出来和动不动就脱光了趴在网络上的英勇之举吗？沙茉丝是个女性学者，我相信她说这番话是认真的。男男女女到一块儿，两情相悦，其实只是个性情的投契。你看到一个男人或者女人心生好感，与这些简单化了的历史旧账和枯燥的理论研究没有什么多大关系。某一女人并不代表天下所有的女人，一个男人也不代表所有的男人，他们只不过代表他自己罢了。回到这个朴素的二人关系当中去，在一个不大的空间里，直接且简单地相处，倒是接近本质的一种姿势。再要拿出什么群体的姿态来，两军对垒，那不是男女关系，那就成了台海关系。

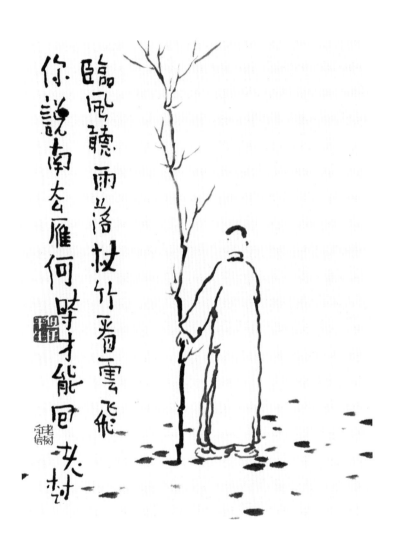

临风听雨落，杖竹看云飞。

你说南去雁，何时才能回？

今日阳光灿烂，
独自又进深山。
发现一树梅花，
大家快来围观。

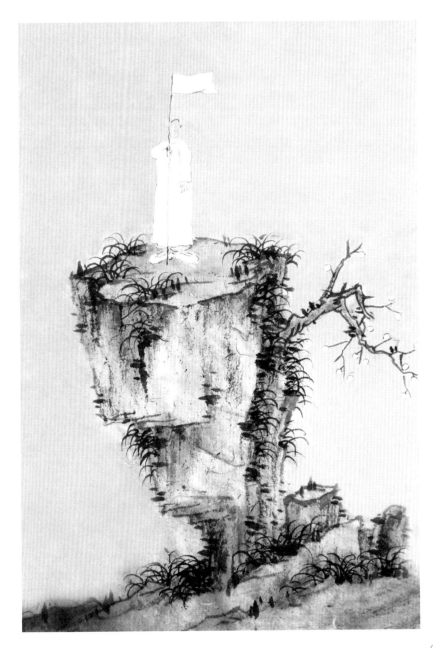

两张大饼，一剪梅花。

形上形下，还求什么？

老友梅上眠，已经有十年。

说是听夜雪，死活不下山。

梅开空谷，无人自芳。

俟我来时，零落松旁。

年年若此，岁岁心伤。

云闲风静，山高水长。

雪夜寄你一枝梅花乱开

梦里见你好几回，下班之后无人陪，
听着大风吃泡面，雪夜寄你一枝梅。

乙未除夕
夜半爆竹
殷殷聲裏
此並題記
老树封笔
老树信印

梦里漫天雪花，
烟花开在万家。
坐待移除旧岁，
相伴一枝梅花。

雲心乍起

夢裏漫漫

天雪半化

禮花開

在萬家

坐待移

除舊歲

相伴一

腊月二十八，

扛竹送人家。

古风今尚在，

无人明白它。

路过一个村庄，谁家梅花绽放。

趁着四周无人，偷她一寸暗香。

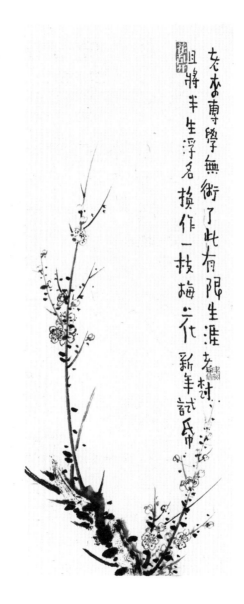

老来专学无术，
了此有限生涯。
且将半生浮名，
换作一枝梅花。

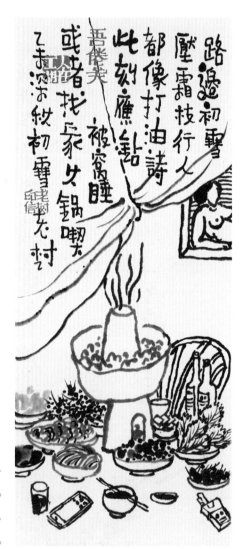

路边初雪压霜枝，
行人都像打油诗。
此刻应钻被窝睡，
或者找家火锅吃。

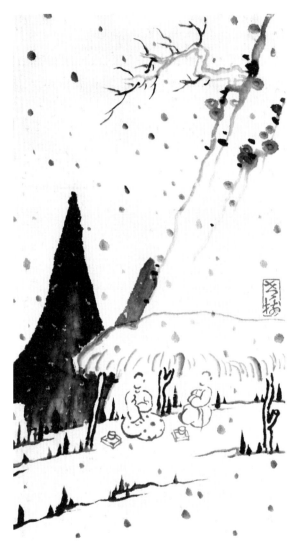

何时大雪满空山，
我与老友坐山前。
纯粹吃茶闲扯淡，
死活就是不上班。

江山千里雪，
万径无人踪。
天寒留侠客，
炉火一点红。

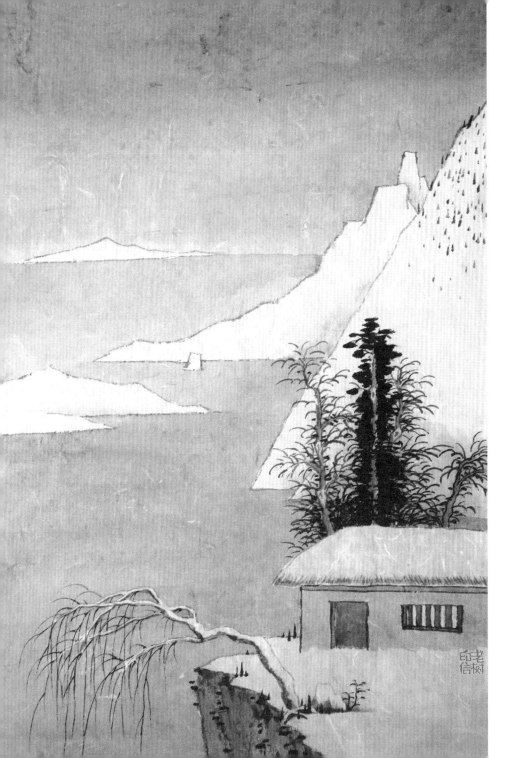

江南春来早，梅花已开了。

不见花下人，如何才是好。

江南到处乱开花，有人微博使劲夸。

花开有啥了不起，俺们北方飘雪花。

闲坐斗室里，杂草养一盆。
等着它开花，不愿见俗人。

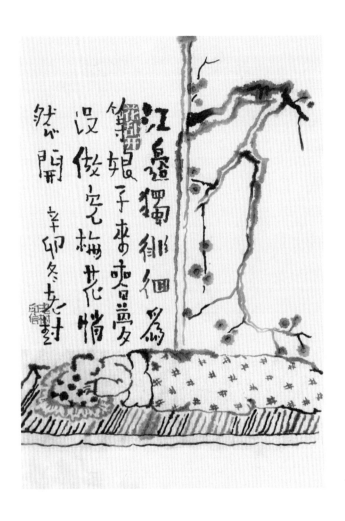

江边独徘徊，为等娘子来。
春梦没做完，梅花悄然开。

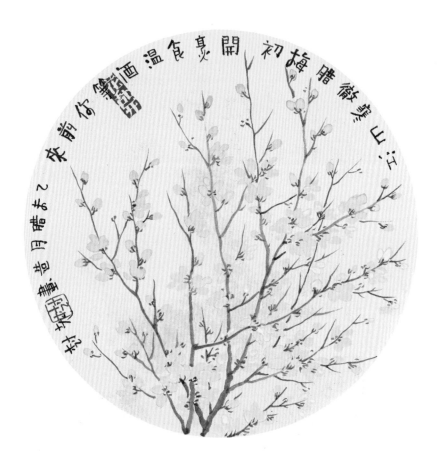

江山寒彻，蜡梅初开。

烹食温酒，等你前来。

我俩遇到了大家

一

先前，老偶不认识老树，老树也不认识老偶。

老偶在沈阳。上美院时是学装潢的，毕业跑电视台干活儿去了。据说活儿干得还不错，挺像那么回事儿。业余时间呢，就写小说，长的短的还有些不长不短的，写了一大堆。近些年又开始画画儿，这样的那样的，也画了一大堆。总之，不务正业。

老树在北京。学的是文学专业，在大学里教了近三十年的书，这个吧那个吧，乱教一气，很有些误人子弟的嫌疑。业余时间呢，就画画儿，做设计，烧陶瓷，还搞一搞电影研究、书法研究、摄影研究什么的，总之，也不大务正业。

后来，他俩微博上认识了。

二

看上去，老偶的画儿和老树的画儿不大一样。

老倔很愤青儿，好像看什么都不大顺眼。不顺眼怎么办？就画画儿。他画了好多好多的小黄人儿，一会儿是他自己，一会儿是别的什么人，一会儿挤在乱哄哄的市井当中翻白眼儿，一会儿排成方队在大地上走过像是出了什么事儿，一会儿又泡到水里去独自发呆。总之，嬉笑怒骂，嘲讽调侃，有一股子呛人的烟火气儿。

老树当初也挺愤青儿，愤着愤着，就不"青"了。他喜欢在他的画里一天到晚地穿一件民国长衫儿，一会儿花前站站，一会儿水边遛遛，一会儿床上躺躺，一会儿听风一会儿看雨的。好像他从来也不上个班，也没有领导管着，身份证也弄丢了。总之，现实当中很少见到他，活得有点儿不清不楚的。

这样两个不同的人，怎么会捏一块儿办画展呢？

三

其实，这两人的画儿挺相似的。

一个是，他俩都很实诚。他们都是活得挺认真的人，对现实还都挺敏感，有自己的立场和态度，不喜欢穷对付事情，尤其是，不喜欢穷对付自己。你从他们的画里可以看出这一点。

另一个是，他俩都很无奈。两个老男人，当年分别是怀揣伟大理想的有志辽宁青年和有志山东青年，都曾经觉得自己是祖国的一根木头，都想好好做点儿对别人有用的事儿，可都没怎么干成。于是，一个躲在画里调侃调侃自己，自嘲一下，叹口气，然后再接着去忙。另一个呢，

白天黑夜里都在胡乱地做梦，在梦里越走越远，越走越远，走得都没影儿了。其实呢，两人都是在逃避。与天斗斗不过，与地斗斗不过，与人斗更没戏！我们逃避一会儿不成吗？

　　还有一点相同的是，他俩都是光头。

结茅深山里，梦中春风来。

寒林虽空寂，一树梅花开。

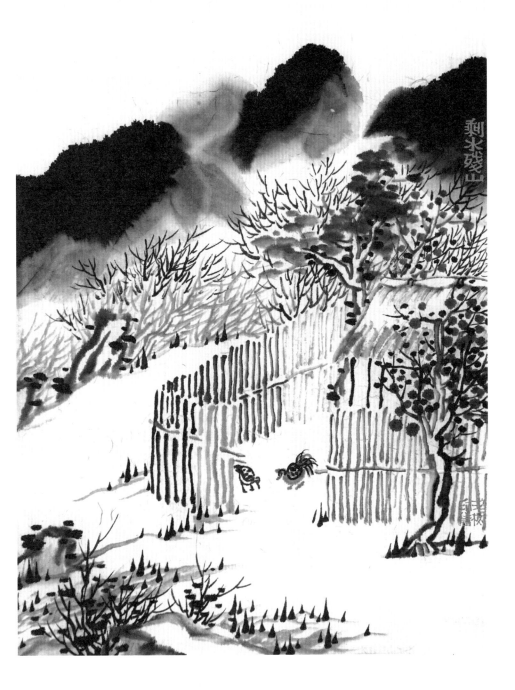

从来江湖混迹，
掩耳盗铃一生。
何如处心以远，
有月有花有风。

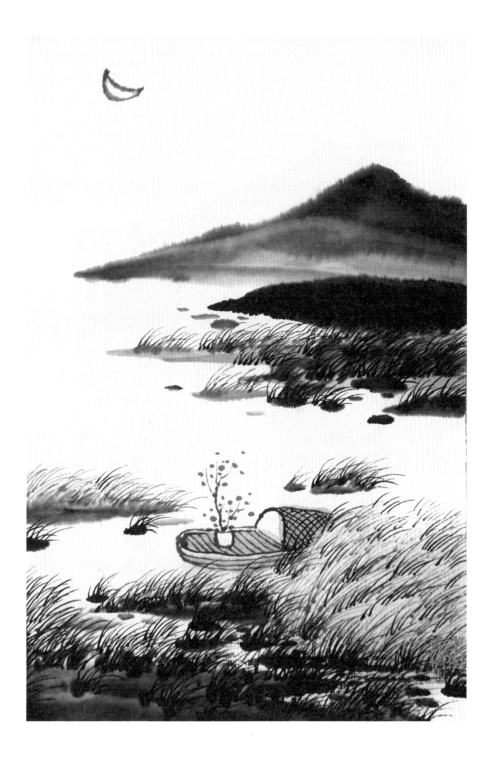

冬天的北方，严峻的北方。

我要扔下那些没完没了的烂事，像个孩子一样，

在凛冽的大风里，穿过一道道山梁，穿过所有过往的岁月，

回到母亲的身旁。

红尘无今古，朋友时往来。

曲终人散后，梅花还自开。

窗外北风呼啸，吃完降压新药，

微博发张小图，看着梅花睡觉。

当年曾折一枝梅，忘记最终送与谁。
至今此树不开花，春风一去再不回。

窗外大风吹过，我于斗室闲坐。
眼前一盆梅花，自在自开自落。

当年遇范宽，引我入寒林。

水枯无人迹，山深云亦深。

抚松以观瀑，

临渊且听泉。

世间了俗务，

心中司清玄。

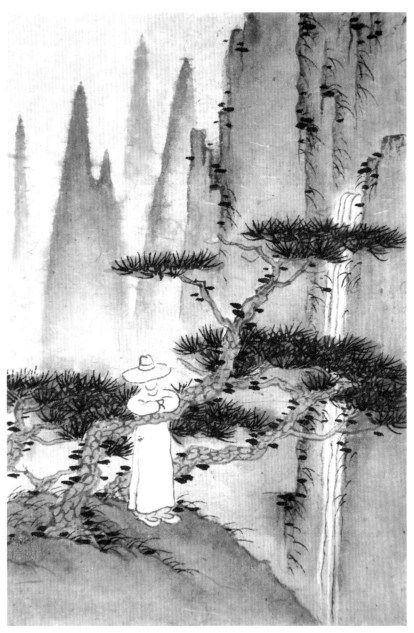

此身于人际，玄心在天边。

且向岑寂处，静看雪花莲。

腊月去趟江南，回来不知买啥。

湖边转了半天，折回一枝山茶。

冬夜卧听山前雪，夏日坐看雨中花。

但愿此身常寂寞，世间值得做神马？

八大最近挺闲，请我去泡温泉。拉上几个兄弟，石涛渐江髡残。

手机联系梅清，昨天去了黄山。我们先去泡着，一会他来付钱。

傍晚就出发，秉烛赴空山。

接回山中友，吃酒过新年。

别说奖金是否发，别管领导把谁夸。

再过几天过年了，送你一丛野梅花。

别看冬山惨淡，别说林树如柴。

心中一意简净，早晚开出花来。

彼时那花，成了冬瓜。

吃着冬瓜，谁想那花？

别夸少年颜色好，风中且看一抹红。

天地从来都如是，万物到头皆成空。

曾记一川烟柳，如雾如梦如诗。

你说雪后寒枝，何时化为青丝？

春来折取桃花，夏看一池荷花。

秋深潜入山里，等待漫天雪花。

单位请假，移床山中。寂寂空谷，一树嫣红。

生为过客，来去匆匆。且驻当下，不负花容。

窗外北风怒吼，老树正在熬粥。桌上摆开大碗，蜡梅开上枝头。
每年此时此刻，总想小的时候。一锅寻常滋味，平添无尽乡愁。

残冬山中过，想吃农家乐。

院内寂无人，进了土匪窝？

相邀
话当年

我的朋友孙京涛

一

我有一些极好的朋友，但平时来往不多。因为我喜欢一个人待着，看看闲书，胡乱想事儿。有点儿想法了，码码字儿，也是有一搭没一搭的，一篇应承下来的文字往往要写上好长时间，因为经常会没有感觉。这些朋友看着我这样真是受罪，就劝我别乱接这样的差事，咱又不靠这个吃饭。他们说得都很对，每次我都是答应着，发誓不这么办了。可到时候就又忘了，结果总是搞得自己挺累。累，还不讨好，弄得自己总觉得是欠着人家的。

经常劝我的，是袁冬平和孙京涛。我认识孙京涛比认识袁冬平早，大概是在1993年左右，我记不大清楚了。有天晚上，朋友岛子给我打电话，说有个朋友想见见面，看有没有时间到他那里去一趟。我说好啊，你等着。岛子亦是我多年相熟的朋友，我的兄长，我从他那里获益良多。彼时岛子借住在人民大学附近的青年公寓，离我家很近。我有时会去他那里走动聊天儿，弄些凉菜，喝很便宜的白酒，看他屋子里摆着的一个漂

亮女人的姿势各异的照片。十几分钟，骑车就到了。进得门来，见一身
形长大且面色深黑的汉子坐在地毯上，手里握一卷纸。见我进来，从地
毯上站起来，伸过手来，胳膊极长，龇出一口白牙，说："我是孙京涛。"
我也忙握过去，觉出他很有手劲儿。就这样认识了。彼时他在人民大学
新闻系当老师，和我同行，闲来无事，到岛子这里串门儿。当时以为灯
暗显得他脸黑，后来熟了，白天见到，才知道脸就是不怎么白。

　　这段经历，京涛后来常在人前说起来，就像是在说一件中国历史上
两个重要人物的历史性的会见。不久，他就要回山东济南《大众日报》
社去工作，原因是找了个媳妇儿，调不过来。女人调不过来怎么办？男
人只好回去。当时北京还算是个通达的地方，与外地差距甚大。我也是
把北京当个事儿，就劝他别回去，回去会有什么发展？那个时候，还想
什么发展的事儿。其实发展个啥？当然，有这种觉悟是后来的事，当时
就这么觉得。

　　可京涛还是回去了，可见女人的力量之大。男人再是了得，一见女
人也就软了，再有孩子，就愈发得软下来。我们都是过来人，就这点儿
出息我们都是知道的。可总觉得心中还有些别的。这些别的什么说不清
楚的东西，总是让我们困难地抵抗这些与女人、家庭有关的东西，尽管
这种抵抗一般不会有什么结果。

　　京涛回去后，初时感觉很不好。住在报社分给他的一套很简陋的破
楼房里，每天骑一辆摩托到报社上班。上班的细节我不清楚，但在制造
下一代这件事上效率极高。很快，孩子就生出来了，取名黑黑，算是对

他肤色的一种明确的肯定和遗传性的延续。这个时候，我认识了袁冬平，并且很快成了朋友。袁冬平与京涛早已是朋友，而且都是一个著名的摄影小组 TOPIC 的成员。听京涛说他在济南过得挺没意思，我们俩就去看他。我们都没有什么钱，去了，当然是住在他家里。印象深刻的是，房子很窄，厨房形状怪异。可屋子里摆了一套深红色的皮沙发，看着很昂贵的样子。我试着坐了坐，有些凉。

当然，我们也见到了他的媳妇儿，典型的一个山东女人，简单、质朴、倔强、没有心机。她抱过孩子来给我们看，眼神里有一种母性的不容分说的怜爱和骄傲，那样子是在说，如果孩子要她的脑袋，她转身就去厨房提菜刀。看那孩子，长得整个一个孙京涛的迷你版，也真是值得她有那么一种不讲道理的劲头儿。

除此之外，屋子里还有一套不错的音响。我注意到音箱的架子四脚是四个不锈钢的锥形，下垫四枚硬币。我们来，京涛高兴地转来转去，仿佛笼子里呆久的动物见到了新来的动物。他找出一张蔡琴的碟塞进 CD 机，屋子里立刻充满了一个离过婚的女人企图要昼夜对你诉说她情变纠葛多么不幸但又不可能有所改善的声音。我们就胡乱地评说着这个女人的声音。京涛好像很喜欢。我听着那声音，就觉得怎么听怎么都像个妈。京涛迷恋音响，大概就是从那个时候开始的。这是他的第一套机器，算是处女机。后来就一发不可收拾，机器换来换去，好几茬儿了。处女机呢？后来就处理给了我。

二

　　但京涛的身份是个摄影师。上学时受业于萧绪珊老太太。据他自己说，那时自己也挺努力的。白天去拍照片，傍晚回来就在暗房里泡着，还经常有小姑娘来请教一些临时想起来的技术性问题。我曾经看到过他们 TOPIC 小组一张合影的照片：京涛、袁冬平、大小刘铮、王旭几人头上包着小饭馆儿的餐巾布，个个精神抖擞，正是意气风发的年纪，真好看。据冬平介绍，这是他们一起到河北易县清西陵去玩儿，在一家饭馆里要了人家两盘猪大肠子，吃罢拍的。京涛在学校时拍的散碎照片我至今也没有看过，但我后来看到他在中国人民大学上研究生时拍的一个有关上访专题的照片，没得说，知道他是个极用心的人。后来，相熟了，看到了他更多的照片，再看他在人前一副吊儿郎当不着调的样子，我就知道那是个假象。很多极用心极认真的人，都表现出这种不着调儿的假象。我也是。

　　但京涛比我强的一点在于，他很会与人相处。比如在单位里与同事领导相处，他就做得很好。日常工作不用说了，以京涛之专业水准，之用心仔细，之谨慎小心，要做得不好也不容易。上下领导京涛都捋得极顺溜。忙时为领导写个专业发言稿，领导在国内同行中念念，自然一片叫好。领导脸上有光，自然高看京涛一眼。闲时再帮忙买个音响啦、淘个热闹的光碟啦什么的送过去，用京涛的话说就是，领导也是人嘛！领导成天端着，也挺累心的，又不能随便享受做坏人的乐趣，你说容易吗？所以，看看这些，有益于身心健康。以我的愚见，以京涛之才，当个什

么官儿没有问题。但是有多少有才的人能混个一官半职？大家也都明白官员都是些什么货色，得走什么样的路数才能晋身仕途。比如，我就看不惯那一套。看不惯还常常要直接地表现出来，所以至今也混不出个样子来。但是京涛就可以，这是他的聪明处。后来，京涛做了我们学院的特聘教授，来给学生讲课时，还特别地教导学生这一套，还号召大家不要向我学习，弄得学生对他很是崇拜，认为他比我还是聪明多了。上课时我在一旁注意到那些小女生们，死盯着讲台上张牙舞爪的京涛，眼神儿都湿湿的，要出事儿的样子，搞得我挺失落。

京涛还搞过一档子事，弄得自己差点儿成了政治明星。有一年，哪一年我忘了，他在泰山拍挑夫的照片，救了个失足受重伤的孩子。我在《人民摄影报》上看到《泰安日报》的摄影记者曲建春给他拍的照片，京涛戴一墨镜，抱着孩子往山下跑。那模样儿有点儿像黑社会成员绑架人质然后被我英勇的公安人员带着狼狗追杀一般。京涛兄那一年成了英雄，成了报社的爱民模范。据说发了点儿银子，还发了个尿壶。我看到过他受表彰时在台上领奖的照片，斜披着一条绶带，一脸傻笑着，那样子像极了新开饭馆儿门口拉客的小伙儿。

这么说，好像京涛总在忙着钻营。其实他也在干一些正经事儿，比如，他还指导摄影师怎么拍照片。很多人都清楚，山东地界里的许多摄影家，都曾受教于他。他也好为人师，大概是在人大当老师当惯了，一时还收不回手来。于是四处溜达，见到各路英豪，除了喝酒扯淡，就在说摄影的事。我记得很清楚，一年春节后，我与冬平再去济南，东营的黄利平

开车过来。那时老黄正在拍黄河滩区，对京涛挺崇拜，我们也都还不认识。听说我们过来了，就带着媳妇一起开车到了济南。在京涛那间破屋子里，京涛跟个大师似的把老黄精心放大的十二寸黑白照片一张张看过去，言辞激烈，骂骂咧咧的，毫不留情。弄得我直暗示他，人家媳妇在一边呢，说话客气点儿。京涛毫不理会，看到一张不满意的，骂一声"这是什么狗屁东西！"嚓的一声给人家扯了。我和冬平看着都有点儿不好意思了，京涛旁若无人，神色端严。我就知道，京涛有极倔傲的一面，只是在朋友面前时不表现出来。当然，后来与老黄成了极好的朋友，京涛就软下来了。软下来的京涛，有点儿稀汤带水儿的，你就不会想到他会那样做事。但我知道，他会那样做事，不妥协，讲究职业水准，有尊严，亦是有倔傲的霸气在心中顶着。

这就好，因为这是个真实的京涛，有性情，该讲究的时候极是讲究，不讲究的时候和我这等俗人也没多大差别。

三

有一年夏天，我回山东老家，回来时先到京涛家住一宿。临走，时间还有那么半个多小时，京涛拿出一把两块钱的白纸扇子来，让我在上面画点儿什么。我就在反正两面画了两幅春宫，还造了两段韵白不同的文字。一面是有关扇风纳凉的顺口溜儿，名曰《夏日偶题》，写得比较像我们几位的理想生活。词曰：

周末双休日，临风吹紫箫。

乱花正开着，野外生青草。

窗帘低垂下，女人洗完澡。

夏天天气热，屋里有空调。

音乐生浪漫，伟哥助兴高。

日罢歌一曲，社会主义好。

一面是为京涛兄写的一篇行状，有点儿全面总结他在山东济南府所过的伟大生活的意思。文曰：

吾友京涛，山东莱阳人氏。身形长大，多精肉，皮黑。京涛少时家贫，然有不让他人之志。负笈苦读于京华，练成摄影手艺，欲报效于社稷，终不果。遂还家山东，定居济南，娶一妻，并生一子，日子尚算平稳。京涛每日赴大众日报社公干，为我党新闻宣传兢兢业业，十分操心。偶一闲暇，还去泰山走走，救个人什么的。忙过数年，倦甚，不再理会同行中那群鸟人。每日夜间在屋中造稿，并在山东一带四处转转，与一班好汉饮酒扯淡，检点各路花色，并致力于发展党员。一年有余，队伍渐趋庞大。京涛一谦虚之人也，有此业绩，不骄不躁，每日与一匹摩托，一路带着那种迷倒女人的灿烂笑容，从泉城人民的身边窜过去了。

<div align="right">树勇敬绘并题些句子</div>

<div align="right">一九九九年六月十三日</div>

京涛对这个行状比较满意，就说，"我死了，把这个文字当作墓志铭吧。"因为我给袁冬平兄造过一个墓志铭，他看到了，很羡慕。

看样子，我还得给他另造一篇，因为他后半截的生活还没有总结完呢。再说了，他离死还早，用不着这么急着准备。

但京涛不这么看，因为他有个很少人才有的毛病，就是哮喘。我一开始不知道哮喘是怎么回事儿，我想，不就是时不时地喘不上气儿来吗？有那么严重吗？他对我的无知很鄙视，但还是很有耐心地抽时间为我单独普及了一下有关哮喘的基本知识。他告诉我，"哮喘是可以死人的。邓丽君，你知道吗？"我赶紧点头。这咱还不知道吗？20世纪八十年代初时我正在上大学，流行的就是这个邓丽君。"她就是死于哮喘。"这我就不知道了。"还有小提琴大师梅纽因，古巴那哥们儿切·格瓦拉，写《追忆似水年华》的普罗斯特，都是哮喘。"我靠！京涛兄原来得的是这么一个伟大的病！闹得有一阵子我一听说京涛兄的哮喘病又犯了，就仿佛看到一大帮子名人排成一溜，面无人色手扶着白墙，痛苦地在那里集体捯气儿。

京涛得了这个病后，有一阵子很悲观。好像他在生死边线上来回地徘徊，不知道走向哪边更好一些。酒也不敢喝了，朋友在他面前也尽量地不抽烟了。过敏源查来查去，连鲅鱼饺子也不敢吃了。甚至，有一次在冬平家里，他把后事都做了认真地安排。比如，一旦是不行了，他准备把自己的所有底片托付给冬平兄保存。他也就这么点儿财产了。孩子吗，当然是归他妈了，这事儿好办。至于其他的，好像也没有什么了。

我还以为他要嘱咐一下骨灰是不是要像很多伟人那样撒在大海里，或者埋在松树下之类的话，结果他认真地想了想，说："那样太麻烦了吧？而且，装什么孙子？"

后来，听什么人说，烟台那边有个手段高超的中医专治这病。他立马杀了过去，背回来一大麻袋的中草药，驴一样地吃了小半年，吃得他一看到中药二字就反胃，朋友离他老远就能闻到一股子老字号的中药铺才有的气味儿。可他该喘还是喘。不久，又有什么高人给他开出一副生猛的中药，大致有什么蛞蝓曼陀罗花之类，价格不菲。到药店买来，一起研成一瓶子灰不拉叽的粉末儿，每天往嘴里挖一勺儿，白水冲下，极是难吃，但效果良好。他将这个方子记在电脑的桌面上，看得像个救命稻草一般，嘱咐老婆，一旦看着他不行了，赶紧照这方子抓药，兴许还有个救。可是，哮喘倒是压住了，其他美好生活的想法也越来越少了。再见面时，京涛脸色苍白眼神缥缈一副无可奈何的样子。他对我说，"生活是越来越没有意思了！"我知道这药有很强的抑制性，他这是被虎狼之药给拿住了。

好在很快有了转机。再来北京时，经人介绍，他到北医人民医院专制哮喘的研究所去，与从德国留学回来的一位姓母的漂亮女博士要了一通贫嘴，得了一种效果极好的雾剂，感觉毛病要犯时迅速喷上那么几下，就止住了。更重要的是，这种药物对人的整体机能没有很强的抑制作用。京涛又从与邓丽君和格瓦拉为伍的历史光荣当中，回到了我们俗人的行列中来，并且对未来和美好生活充满了更多的非分向往。

四

1999 年秋冬之交，我带着一班的学生到青岛崂山区王各庄乡王山口村作田野调查。那地方依山临海，遍地草木苍黄野花疯开，风光极美。学生个个又是青葱少年少女，虽说是要干活儿，其实如同组团旅游。人人心思荡漾，都有点儿要发情的意思。其间，我请京涛、冬平、星明、吴正中等一干朋友来为学生们讲摄影技术，有点儿像是开现场交流会。在村子里的一间计划生育教室，京涛兄把玩一架相机，嬉笑调侃，与在课堂上讲课又是不同。课罢，一起溜达到海边，正是潮水涨了上来，西望山势峻逸，东望烟波浩渺。我们坐在礁石上闲扯。京涛兄神色飞动言语偶悦，我看一旁的三五个小女子个个痴痴迷迷，那样子大有立马随了京涛乘筏浮于海上，或者钻进草深林密处的意思。我与众兄弟就说，以后可不敢再干这种咱不好把握的事情了，兄弟们魅力太大了，出点儿什么事，再来点儿美好不断的后遗症，真也是对不住兄弟的媳妇们。搞不好，我这人民教师在这学院也没法混下去了。

事毕，一行人径直奔莱阳，因为京涛兄的父亲六十六岁大寿，大家执意要去看看老爷子，同时也实地考察一下那是个什么样的灵秀之地，能造出京涛这样的兄弟来。为了对老爷子表示崇高的革命敬意，我们在青岛买了一堆的高度白酒。车在丘陵地带起伏颠簸半天，初冬的阳光极纯粹干净地斜射过去，收割后的土地上垛满庄稼枯黄的秸秆儿，兄弟们在车上昏睡晃荡。不知怎么的，看着移动的窗外风景，我忽然对一向不屑的那些风光摄影家们有了一点儿好感。

中午稍过，车拐进一山坳中的小村子，在一棵大槐树下停住，京涛兄的父亲已经在门口张望有时。见到大家，只是笑，合不拢嘴，极是灿烂，知道京涛平时高兴时也极灿烂的笑容原来是遗传的后果。他用极简单的带着脏字儿的胶东话亲热地招呼大家。进得家门，有一狗，样子却凛然严肃，拴着，用一种不信任的眼神儿看着众人，知道是家里来了些不大正常的人物。

大家不去管它，在院子里坐定。京涛兄的母亲少言语，蔼然厚道，与京涛的妹夫忙着做菜。少时，一桌子菜就摆上来了。老爷子那个高兴啊，都不知道先开哪瓶酒好了。京涛为老父亲一一地介绍这帮哥们儿，连吹带晕，话说得都有点儿没边儿了，好像政治局的常委们都到齐了，特地来胶东革命老区拥军优属似的。一干人马胡乱地将酒倒满，到了家一样的，纷纷敬老爷子，祝他万寿无疆。老爷子更是合不拢嘴了，不断地跟各位碰杯，一杯接一杯地喝下去，整整喝了一个下午。眼瞅着我们带来的酒，京涛妹夫带来的酒，还有老爷子自备的酒都喝得差不多了，空酒瓶子横七竖八散了一地。老爷子坐在那里，岿然不动，脸色红红的，让人想起毛泽东同志站天安门城楼子上神采奕奕的样子。可我们已经是东倒西歪溃不成军了。我还好些，也是硬撑着，和老爷子颠来倒去地说着同一句话。冬平竟然还能以京涛家码成垛的老玉米为背景，给我拍了几张看上去极像本村生产队长的照片。正中兄醉得一塌糊涂，抱着京涛的父亲，在大门口告别时，边哭边絮絮叨叨地说着，"我们都是你的儿子！我们都是你的儿子！"真是鬼知道，我们事先也没有这么商量过，他就

把我们给整体批发了。不过，看着京涛父亲信以为真的高兴劲儿，我们也没法再去澄清了。

我们上了车，向莱阳城开去。我回过身去，看着京涛的父亲依然站在街上，变得越来越小。我就想，京涛兄每次离开家时，老爷子是不是都站在那里，看着京涛远去？

依维柯车哼哼叽叽爬上一个山冈，在一片摘完花絮的干枯的棉花地边，大家要司机停下来，纷纷下车开吐。那个壮观啊，就不用说了，反正能吐的都吐出来了，最后苦胆都快吐出来了，个个脸色蜡黄无精打采。凉风一吹，我有些清醒过来，往西看出去，暮色苍茫，极远处两根大烟囱斜斜地吐着白烟。我拿过冬平的相机瞄了半天，拍了一张，后来洗出来一看，虚的。

五

此后，我们在一起撺掇做事。编辑《目击世界 100 年》、编辑《中国故事》、《中国摄影新锐系列》；参加这个行当里的一些貌似正经的学术活动；给人家讲讲课，挣点儿零花钱儿。最有意思的是，我们还搞了一个一品摄影节。

这算国内第一个民间性的摄影节。一个据说是有钱的老板，东营的谷体山同志，不知道哪根筋出了毛病，竟然听信了京涛的一番蛊惑，硬是拿出一大笔钱来要我们为他做档子有影响的事儿。尽管商人的话不能太信，尽管中间出了无数的差池别扭，冬平、曾星明、我，还有京涛百

般鼓捣，摄影节还是如期地办起来了。

开幕那天，来了八百多号人，花里胡哨，吹吹打打，还放了不少气球，俗是俗了点儿，可也真是热闹，还挺中国特色。老谷挺高兴，穿着上好的西服，在市里一帮头头脑脑们中间往来穿梭，那样子就像他又结了一次婚似的。最牛的是，摄影节上，不仅来的人可以白看展览白听学术讲座，还可以白吃白喝白住四星级的宾馆，还可以二十四小时不间断地在一层酒吧里免费享受各种酒水饮料冷盘水果。老谷光上好的红酒就从烟台拉来了四大卡车。四大卡车呀，倒在一个池子里，都可以集体泡澡了。这简直就是共产主义早期的生活水准！

四天，忙完了，众人散去。剩下的一帮人到很远的一个地方去喝鱼汤，光着膀子扯着嗓子唱歌喝酒，连顾铮这样给人书生错觉的同志也脱了。大家排成一片粗糙的肉墙，弄得服务小姐以为附近的精神病院大门锁坏了似的。然后大家集体到黄河里光着屁股洗澡。然后，大家就散伙了。

可事儿还没完。老谷同志事先答应的、由我起草和签署的一份完事后给这些操持者一点儿酒钱的合同，他老人家不准备兑现了。京涛同志，也就是摄影节的始作俑者急坏了。在东营宾馆的房间里，他瞪着眼，转来转去地骂着："这不是成心让我对不住众兄弟吗？"大家都说算了罢，商人吗，这么做很正常。谁让我们相信了商人呢？冬平用他一贯的慢条斯理的语气说，"不就是壶酒钱吗？有它也是喝酒，没它也是喝酒，不影响什么。"

可京涛不这么看。过了些日子，他到东营，把人家老谷堵在公司里，

愣是把钱给要出来了。京涛被支到财务部门去取钱，财务说，"真是没有钱啊，就是些毛票，你看怎么办？"京涛兄说，"毛票怎么了？苍蝇也是肉，一分钱也是钱！数数！"结果，京涛兄用一超市用的那种塑料口袋提着满满一大口袋的毛票，从老谷同志的大公司里走了出来。据他后来形容，真是悲喜交加啊！他走在东营宽阔干净的大街上，阳光十四分的灿烂。他在马路牙子上停下来，分别给我和冬平拨了一个电话，就说了一句，"同志们，钱，我拿到了。"我都说不出话来了。

穷啊，我们，这显得。但好像不是因为穷。这我们都清楚。我们是因为京涛的这种为人和做事。那一刹那我想起来周润发兄弟当年演的那部《喋血双雄》来了。那位杀手的经纪人，作为朋友，倍受屈辱，最后拼死一命，把答应兄弟的钱给拿了回来。这个时代，这种人都已经是稀有动物了。有这样的稀有动物作为我的朋友，还在一起做事儿，活着就有点儿像是一群人在演电影。可是，这不是电影，是真事儿！

这些年，我们都老实了许多。也是上岁数了，身子骨发沉，不大像前几年那样能折腾了。京涛兄更是偃旗息鼓，闭门修炼。这一修炼，就鼓捣出几本书来。一《纪实摄影》，一《阿勃丝传》，一《报道摄影》。这还了得。以一个报社的摄影部主任（还是个副的），在一年多时间里弄出这么几本有分量的书来，单位重视，自不必说。行内同仁，有这点儿水准的，还真不多见。我看到许多摄影师及爱好者都在捧读研究他的书，那样子有点儿像过去看"老三篇"一样。蒙他看重，本人百忙之中，还给他造了两个序言。说实话，写得我挺满意，因为与他的书还算匹配，

就像我做他的朋友还算匹配一样。匹配，你以为容易吗？婚姻好不好的问题，全世界人民都探讨了几千年了，不就是个匹配的事儿吗？可这有点儿扯远了，朋友毕竟不是个婚姻关系。也好在我们还不是男女关系，又没有同志式的爱好。我们共同的爱好，是无限热爱女人，尽管这种爱好有时会搞得我们都很累。

冬来无尽长夜，
雪覆三尺深寒。
谁家在吃饺子，
小村几缕炊烟。

老友久不见，相邀话当年。

小雪临静夜，大风满空山。

打上一盆糨糊，门楣贴上对联。

家家新鲜红色，样子才像过年。

初一出门拜年，
见面一通寒暄。
你好我好他好，
再见又得一年。

花儿已经落去，

果子也会落去，

叶子终将落去，

什么不会过去？

村外野柳疏净，

两岸却与云平。

寒鸦时起时落，

有人河上划冰。

江南春来早，梅花快开了。

我欲涉江去，漫山遍野找。

曾向二叔学吹箫，空山寒夜大雪飘。

多少古曲浑不记，只识苏武牧羊调。

大白菜呀大白菜，你是冬天俺最爱。

样子长得挺性感，凉拌炖涮都不赖。

最后留下白菜心，找个破碗作盆栽。

窗外大雪漫天舞，一丛黄花静静开。

等着到了春天，换上轻薄衣衫，
爬到梅花树上，与花一起开乱。

趁着冬天农闲，赶紧把地翻翻。

眼前枯寂萧索，明年花开满山。

天地虽然萧瑟，

春风快要吹来。

看着雪花静落，

等着梅花绽开。

当时繁华落尽，
何物寄托此心？
唯当简净自处，
隔水犹看寒林。

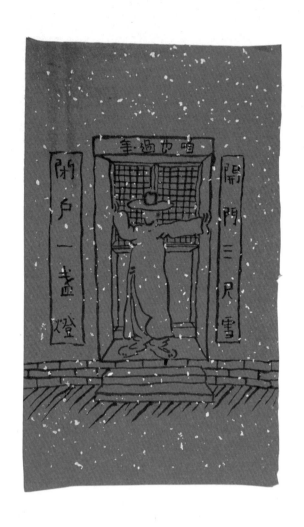

开门三尺雪，闭户一盏灯。

——咱也过年

学会假装幸福,然后好好吃饭。

努力认真活着,平平安安过年。

正月要走亲戚，
带着一篮礼物。
见面又吃又喝，
然后还得赶路。

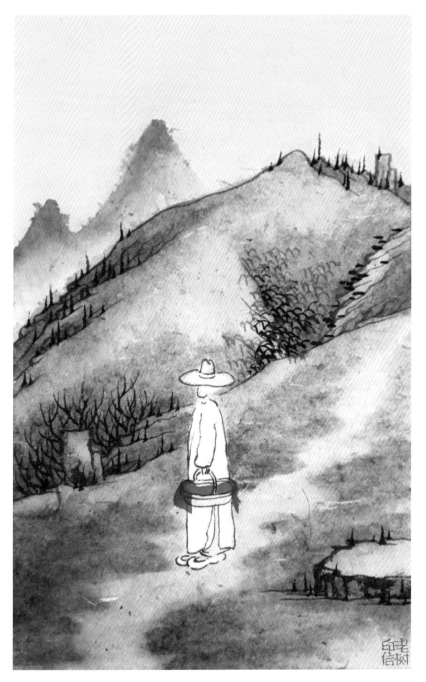

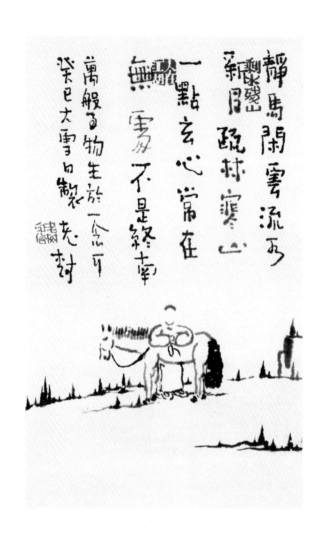

静马闲云流水，新月疏林寒山。

一点玄心常在，无处不是终南。

人生已过大半，都是无聊生涯。

如今独坐一处，隔水看看梅花。

图书在版编目(CIP)数据

冬：忆旧游 / 老树著. -- 上海：上海书画出版社，
2017.10
（"老树画画"四季系列）
ISBN 978-7-5479-1626-1

Ⅰ．①冬… Ⅱ．①老… Ⅲ．①绘画－作品综合集－中
国－现代 Ⅳ．①J221.8

中国版本图书馆CIP数据核字(2017)第230492号

老树画画 四季系列

冬：忆旧游

老树 著

责任编辑	朱艳萍　李柯霖
审　读	吴　迪
责任校对	周倩芸
整体设计	品悦文化
技术编辑	顾　杰

出版发行　　上海世纪出版集团
　　　　　　上海书画出版社

地　　址	上海市延安西路593号　200050
网　　址	www.ewen.co
	www.shshuhua.com
E-mail	shcpph@163.com
印　　刷	浙江新华印刷技术有限公司
经　　销	各地新华书店
开　　本	889×1230 1/32
印　　张	6.625
版　　次	2017年10月第1版　2017年10月第1次印刷

书　　号	ISBN 978-7-5479-1626-1
定　　价	39.80元

若有印刷、装订质量问题，请与承印厂联系